TRAITÉ
DE PEINTURES
VITRIFIABLES
SUR PORCELAINE
DURE ET PORCELAINE TENDRE SUR ÉMAIL
ÉMAIL GENRE LIMOGES
ÉMAIL OR GRAVÉ, FAÏENCE GRAND FEU SUR ÉMAIL
ET SOUS ÉMAIL

2° ÉDITION
Revue et corrigée, avec traduction anglaise

PAR

Madame Delphine DE COOL

EX PEINTRE DE LA MANUFACTURE NATIONALE DE SÈVRES
STATUAIRE, PEINTRE ET DIRECTRICE DE L'ÉCOLE DE DESSIN SUBVENTIONNÉE
DU 1er ARRONDISSEMENT DE LA VILLE DE PARIS
OFFICIER D'ACADÉMIE
20 MÉDAILLES D'OR ET DIPLOMES D'HONNEUR, RÉCOMPENSES SALON DE PARIS
MÉDAILLE D'ARGENT EXPOSITION UNIVERSELLE DE PARIS
MÉDAILLE DE 1re CLASSE UNION CENTRALE PARIS

PARIS
E. DENTU, ÉDITEUR
LIBRAIRE DE LA SOCIÉTÉ DES GENS DE LETTRES
3, PLACE DE VALOIS, PALAIS-ROYAL

—

1890

TRAITÉ

DE PEINTURES VITRIFIABLES

SUR PORCELAINE DURE ET TENDRE

ÉMAUX DE LIMOGES

DE LA PORCELAINE

Pâte dure et pâte tendre.

La porcelaine est connue de tout le monde par son usage général, et, pourtant, bien des personnes croient que celle sur laquelle on peint doit préalablement subir une préparation. Grave erreur ; prenez une assiette bien choisie, elle est aussi bonne que la plus belle plaque.

On entend dire que la porcelaine change beaucoup au feu, que les tons, après cuisson, sont absolument différents ; je vais lever toutes ces difficultés en quelques mots.

Le but que je me propose n'est pas de faire de cette brochure une œuvre littéraire, qui deviendrait du verbiage, non plus qu'un cours de chimie ; cependant, il est indispensable, pour toute personne voulant faire un peu de céramique, d'être initiée à la composition des couleurs, et de trouver dans le présent travail les éléments nécessaires pour permettre d'obtenir un résultat satisfaisant.

Permettez-moi d'appuyer sur le dessin, base fon-

damentale de toute peinture. Qu'est la peinture, sinon du dessin en couleur, avec une facture plus ou moins belle?

Construit-on une maison, sans en étudier le sol et faire les fondations? Non, sans doute! — Il serait aussi invraisemblable de vouloir faire de la peinture sans le dessin.

La peinture sur porcelaine, pour être belle, d'une jolie facture, demande une connaissance absolument parfaite du dessin, et cela parce que l'on emploie des couleurs qui, séchant rapidement, donnent peu de temps pour modeler. Il est évident qu'on peut y revenir, mais la grande difficulté est de peindre large, à teintes plates, sur une partie sèche en apparence, sans enlever le dessous, et sans avoir recours à cet affreux pointillé, si ennuyeux à voir, — ce qui en fait une œuvre de patience, de la tapisserie au petit point, enfin tout, excepté de l'art.

Outillage.

Une palette de porcelaine avec des trous, un couteau à palette en acier très flexible, godets en porcelaine, un grattoir, une lancette et une molette en verre.

La poussière est nuisible à toutes les peintures, et surtout à la porcelaine; il est bien évident qu'elle brûle à un feu qui atteint le rouge blanc; mais, par le fait de l'essence qu'agglomère la couleur autour

de la poussière, la place reste après le feu toute tachée.

On devra, pour essuyer les pinceaux et nettoyer les putois, se servir de chiffons non pelucheux.

LES ESSENCES EMPLOYÉES SONT :

1° *Térébenthine ordinaire.*
2° *Térébenthine rectifiée.*
3° *Térébenthine grasse.*
4° *Lavande.*
5° *Or en poudre et or dissous par l'eau régale.*

Lorsqu'on fait un fond d'or sur lequel repose une figure, pour imiter les peintures byzantines et du moyen âge, on ne devra mettre le fond qu'après avoir fait la peinture; car, si on se sert d'or dissous, dont la teinte est d'un brun presque noir avant le feu et qui devient d'un jaune d'or après cuisson, on est absolument trompé par les effets trop noirs alors de la tête, qui paraissait claire lorsque le fond était sombre.

On peut, au deuxième feu, mettre sur l'or des ombres ou dessins avec des ocres, des bruns, ou du brun rouge.

Objets nécessaires à l'application du dessin sur la porcelaine.

Crayon de mine de plomb.
Papier végétal bien transparent.

Papier de mine de plomb à placer sous le dessin à reproduire.

Papier de verre double 0 très fin (*ce papier servira à enlever la poussière qui aura pu tomber pendant la cuisson : on frottera légèrement jusqu'à ce que la peinture devienne douce au toucher*).

COULEURS A EMPLOYER.

Pâte dure.

Jaune clair.	Vert bleu.	Pourpre.
Jaune d'argent.	Vert chrome.	Violet d'or.
Brun jaune.	Brun 103.	Bleu de ciel.
Brun rouge.	Rouge de chair n° 1.	Gris clair.
Violet de fer.	Rouge de chair n° 2.	Gris foncé.
Rouge capucine.	Carmins n° 1, n° 2,	Noir.
Bleu foncé.	n° 3.	

La cire à modeler sert à fixer le papier végétal sur la porcelaine, et, à l'aide d'une pointe d'acier ou d'os, on suit le contour du dessin que l'on veut reproduire, mais préalablement on passe sur la porcelaine, avec un chiffon fin et bien blanc, un peu d'essence de térébenthine et d'essence grasse, après quoi le crayon marque comme sur du papier.

Si le papier mine de plomb est trop chargé en noir, l'essuyer avec le chiffon.

On calque au lieu de dessiner parce qu'il ne faut pas faire de faux traits qui pourraient gêner et salir en étendant cette mine de plomb avec la couleur.

Les pinceaux qu'on emploie de préférence sont en *petit gris* ; on les emmanche dans des hampes de bois ; on peut aussi se servir de ceux de *martre*.

L'emploi des putois est indispensable pour égaliser la couleur ; pendant qu'elle est fraîche, on tapote légèrement en laissant tomber le putois verticalement sur les parties qui ont besoin d'être fondues. Il y a deux sortes de putois, l'un dit forme pied de biche, c'est-à-dire dont l'inclinaison en biais est commode, lorsque l'on met un fond sur un vase de forme oblique ou marlit d'assiette, etc. ; l'autre cylindrique s'emploie plus généralement ; on devra les choisir très souples et pas trop longs.

Broyage des couleurs.

Prenez : 1° Une petite molette de verre ou de crisal, bien fine et polie ;

2° Une palette de verre dépoli d'un grain très fin, pour éviter qu'une quantité de couleur ne reste dans les pores ;

3° Un couteau de fer très souple ; moins on touche la couleur avec le couteau, moins on met de fer dans la couleur qui conserve alors tout son éclat.

La glaçure dépend absolument du broyage des couleurs, aussi est-il utile de les rebroyer toutes à l'eau, sur une grande palette, avec une assez grosse molette de verre, en ayant soin de faire passer la

couleur sous la molette, en la ramenant toujours au milieu, et d'ajouter de l'eau, lorsqu'on sent qu'elle sèche.

La couleur, lorsqu'elle est broyée, doit ressembler absolument à celle de la peinture à l'huile, sans aucun grain. Lorsqu'elle est arrivée à cet état, on la laisse sécher à l'air, étendue sur la palette, en évitant la poussière ; puis on la relève avec le couteau, on la met dans de petits paquets ou dans de petits flacons à large goulot, bien bouchés.

Après chaque broyage avoir soin de nettoyer la palette avec de l'eau.

Préparation de la palette.

Prendre une pincée de couleur en poudre, la mettre sur la petite palette adaptée à la boîte de fer-blanc contenant la palette de porcelaine à petits godets.

La couleur étant bien broyée, comme nous venons de l'expliquer plus haut, n'a plus besoin que d'être délayée avec de l'essence de lavande et de l'essence de térébenthine grasse en égale quantité, ce qui lui donne le corps de peinture à l'huile ; puis on la place dans les godets, où elle se conserve fraîche plusieurs jours.

Lorsqu'elle est sèche, ajouter quelques gouttes d'essence de lavande et tourner avec le manche d'un pinceau.

La peinture sur porcelaine ressemble à toutes les peintures; ses couleurs s'emploient à l'essence, voilà toute la différence.

Il y en a certaines qui changent au feu; je vais les indiquer, ainsi que celles qui doivent être employées adnéesdition de couleurs plus fusibles.

La peinture sur porcelaine n'est pas absolument inaltérable, surtout si elle n'est pas bien glacée, parce qu'alors elle ne fait pas assez corps avec l'émail; étant même donnée sa glaçure parfaite, on peut, avec de l'acide fluorhydrique, grandement étendu d'eau, enlever la couleur, sans altérer l'émail de la porcelaine. L'emploi de cet acide est des plus dangereux, puisqu'il passe à travers le verre et peut occasionner l'empoisonnement par le toucher; on le renferme dans des flacons en caoutchouc.

S'il n'est pas assez étendu d'eau, il attaque l'émail blanc. Il est donc nécessaire d'en faire soigneusement l'essai avant de s'en servir.

On aura toutes les couleurs indiquées plus haut, bien délayées sur la palette, puis on préparera un godet composé ainsi qu'il suit :

Gris clair et gris foncé en égale quantité (*on verra tout à l'heure l'utilité de ce mélange*).

Couleurs fusibles.

Les couleurs fusibles sont au nombre de quatre : *Gris clair*, *Jaune clair*, *Bleu ciel clair* et *Fondant* (sous le nom de Fondant général anglais).

Les couleurs pour la porcelaine, comme toutes couleurs vitrifiables, sont des minéraux formés par des oxydes colorants mélangés de fondants. Ces fondants contiennent de la *silice, du borax, de l'oxyde de plomb et de bismuth, du carbonate de soude, du nitre,* etc., etc.

On comprend que l'oxyde de cobalt entre dans la composition des bleus; l'oxyde de cuivre et l'oxyde de chrome donnent des verts.

Le péroxyde d'Uranium et le chromate de plomb donnent les jaunes; les rouges sont obtenus par le protoxyde de cuivre et le sexquioxyde de fer, qui varient les tons à l'infini.

Les carmins pourpres et violets d'or sont bien nommés, car ils sont obtenus par un mélange d'or et d'oxyde d'étain; l'oxyde de cobalt, de manganèse et le protoxyde d'Uranium donnent le noir. Tous les rouges de fer, mêlés aux bleus, donnent également des noirs de couleurs diverses. Il faut ne jamais mêler des couleurs de fer avec celles d'or; — ainsi, jamais les carmins pourpres et violets d'or avec les rouges et violets de fer.

On peut parfaitement faire une draperie rouge, en ajoutant plus de la même couleur pour les ombres, ou du violet de fer. Après le premier feu, elle peut être repeinte avec du pourpre ou du violet d'or, mais alors sans employer le rouge. De cette façon, on obtient un cramoisi foncé extrêmement riche et profond. Soit dit en passant, je signale un ton de fond pouvant aller pour portrait, etc...

Prendre du pourpre, du gris foncé et du brun 108, *à peu près en égale quantité. Si le pourpre, qui est une couleur qui change, prend au premier feu un ton*

intense et criard trop prononcé, au second feu, ne mettre que du gris foncé et du brun ; vous atténuerez le pourpre et vous aurez un joli ton sombre.

La porcelaine ne change pas à ce point au feu que l'on ne puisse apprécier ce que l'on exécute, avant la cuisson ; les gris deviennent un peu plus froids, le brun-jaune perd un peu de son ton. Il faut alors exagérer légèrement les tons chauds ; les bleus et les verts deviennent un peu plus violents, après le feu ; quant aux autres couleurs, elles ne changent pas et elles peuvent toutes se mélanger entre elles.

Mélanges pour les tons de chair.

Prenez du jaune clair à mêler, du rouge de chair n° 2, étendez ce ton sur les chairs, en vous servant d'essence grasse et de lavande ; allez vite et appuyez beaucoup sur votre pinceau. Pendant que c'est frais, prenez du rouge de chair n° 1, que vous mettrez sur les lèvres, les joues, les larmiers, et enfin toutes les parties roses ; pour les ombres vous prendrez du rouge de chair n° 2, du brun jaune et du gris mêlé. Si vous avez une partie de la tête dans l'ombre, vous devez, avec ces trois tons, brun jaune, rouge et gris, qui naturellement varient à l'infini, suivant que l'on met plus de l'un ou de l'autre, glacer ou poser vos ombres sur cette première teinte, sans enlever le dessous ; c'est pourquoi j'ai dit : *appuyer en mettant la teinte locale et glacer*

aussi légèrement que possible, en mettant les ombres, qui doivent être superposées, et tout cela avant que ce ne soit sec.

Si vous en avez le temps, prenez un peu de vert bleu, du gris clair et du brun jaune, ce qui vous donne un joli ton verdâtre de chair; mettez-en sur le cou, la poitrine et enfin partout où vous jugez à propos; puis, s'il en est besoin, on putoise pour égaliser les couleurs.

La grande difficulté est donc de faire tout cela avant que ce ne soit sec; et mieux on dessine, plus on avance cette ébauche, qui peut être un fini du premier feu, ou, du moins, n'avoir plus à donner que quelques accents avant la cuisson.

Pour faire les tons de chair un peu plus sombres, ajouter à ce que j'ai indiqué plus haut un peu de brun jaune et quelquefois un peu de gris clair. Si vous avez une draperie bleu clair, et que le bleu ciel soit du ton juste, vous pouvez l'employer dans les lumières, sans mélange; puis, dans les ombres, mettre des bleus foncés, mêlés de gris, quelquefois même d'un peu de violet d'or.

Il est évident que la peinture faite dans ces conditions deviendra admirable de glaçure, parce qu'elle ne sera pas fatiguée par la pointe d'acier; elle conservera alors du velouté, de la fraîcheur et une facture intéressante.

Cependant, toutes les personnes voulant faire de la peinture sur porcelaine ne dessinant pas assez pour peindre, comme je viens de l'indiquer, il existe un autre moyen qui est celui-ci :

Après le dessin décalqué sur la porcelaine, prenez du rouge de chair n° 2, faites la bouche bien mo-

delée, c'est-à-dire mettez plus de rouge sur les parties plus foncées, les larmiers, les paupières supérieures (les narines plus légèrement). Si vous avez des mains à peindre, cernez d'un très léger contour les doigts, afin de ne pas perdre le dessin; laissez sécher, puis ébauchez comme je l'ai expliqué.

Lorsque vous aurez mis tous les tons d'ombre et putoisé, si l'on s'aperçoit que tout est fondu, c'est-à-dire que toutes les couleurs sont trop mêlées les unes aux autres (*aussi faut-il de l'expérience pour se servir du putois*), il ne faut revenir sur la porcelaine que lorsqu'elle est absolument sèche. Si on est pressé, on peut la faire sécher sur une lampe à esprit de vin; mais il est préférable qu'elle sèche à l'air, d'autant qu'elle doit être retravaillée avant d'aller au feu, puisque nous admettons le travail d'un élève.

Toutes les fois qu'il y a lieu de revenir sur de la peinture sèche, ne plus se servir de lavande, mais bien de térébenthine rectifiée et d'essence grasse; mettre les tons le plus légèrement possible et aussi largement qu'on le peut, mais il est évident qu'avant d'avoir acquis la pratique nécessaire, on fera des taches et on enlèvera le dessous. C'est alors qu'avec la lancette, si on a mis trop de couleur, on l'enlèvera en tenant l'instrument en ligne oblique, de gauche à droite, sur le côté. Quant aux taches faites enlevées à blanc, ne réparez jamais en mettant du jaune clair, c'est-à-dire : mettez un peu de brun jaune, très léger, et du rouge de chair n° 2.

Pour revenir sur les chairs, vous pouvez prendre, selon le ton que vous voulez faire, du gris mêlé, ou gris clair, du brun jaune, du vert bleu, les rouges de

chair quels qu'ils soient, et même du brun 108, si le ton est très sombre.

Après le feu et avoir passé le papier de verre pour enlever toute rugosité, si le ton local des chairs est bon, mettez tout simplement de l'essence grasse et de l'essence de lavande ; puis, ajoutez les tons que nécessite la peinture, comme je l'ai expliqué pour le premier feu. Si, au contraire, le ton local est trop clair, réébauchez dessus, comme au premier feu, et avec les mêmes couleurs.

Il n'y a pas d'inconvénients à faire cuire trois fois, mais il est préférable d'obtenir un bon résultat en deuxième feu, la peinture devenant moins sèche et plus veloutée.

Pour revenir sur des chairs (*nous supposons toujours une personne peu expérimentée et ne dessinant que peu*), il faut, au moyen de petits coups de pinceau, tenu de façon que la hampe soit inclinée de gauche à droite, modeler, ce qui se nomme pointiller. — Même travail pour la lancette avec laquelle on modèle ; on enlève, lorsqu'on a mis trop de couleurs.

Enlevage.

Si, après le feu, on trouve le ton trop intense, on peut prendre de l'émeri en poudre impalpable délayée avec un peu d'eau, et, à l'aide d'un petit tampon ou d'un morceau de liège, frotter jusqu'à ce que la partie sombre soit du ton que l'on désire.

Si on a trop enlevé, ne pas s'inquiéter, refaire le ton, et, après le feu, si tout est fait avec soin, on peut ne pas s'en apercevoir.

Pour paysage. — Prenez garde au vert; tenez toujours au dessous de ce que vous voulez avoir comme résultat: les jaunes, les verts et les bleus prennent beaucoup d'intensité au feu. On peut faire de bons verts doux avec les jaunes et les gris à mêler; ajoutez à cela un peu de vert, vous aurez un joli ton et pas trop cru. Quelquefois, sur des premiers plans, il ne faut pas craindre de mettre du vert chrome avec du jaune d'argent ; mais faites en sorte qu'ils ne soient pas épais et que le blanc de la porcelaine serve de dessous. Pour les lointains, on peut employer, avec beaucoup de ménagement, du violet d'or et un peu de gris clair, quelquefois un peu de pourpre, du gris clair et une pointe de jaune, mais à peine.

Qualité de la porcelaine. — Manière de la connaître. — Enlevage à la laque. — Réserves sur draperies et fonds. — Écaillage et grippage.

Si vous voulez peindre sur des assiettes, il faut les regarder à travers le jour et éviter de s'en servir si elles ont un ton violet foncé et que l'émail soit poreux, ce que nous appelons « *coque d'œuf* », car, en effet, elles y ressemblent, et c'est dû à un manque

de cuisson. L'émail doit être gras, c'est-à-dire lissé et fin; il en est de même pour les plaques.

Si vous avez un fond, quel qu'il soit et quelle qu'en soit la couleur, sur lequel vous voulez enlever un dessin de fleurs ou d'ornementation (*étant donné qu'il soit bien sec*), vous prenez du papier de sanguine ou de minium, au moyen duquel vous décalquez votre dessin ; puis, avec de la laque ordinaire de peinture à l'huile, vous en mettez sur une palette de verre et vous y ajoutez de l'essence de lavande ; il faut qu'elle devienne comme de la crème un peu liquide; avec un pinceau, vous en mettez assez épais (*environ* 0,002), selon l'épaisseur du fond à détremper; laissez-la environ dix minutes, puis, avec un chiffon très fin en calicot usé et bien propre, on enlève rapidement la laque; le dessin reste en blanc absolument net.

Dans le cas où la laque tacherait un peu le fond, cela disparaîtrait au feu.

Écaillage,

Il ne faut jamais mettre beaucoup de couleur en épaisseur sur la porcelaine ; en voici les inconvénients.

Comme je l'ai dit, la peinture sur la porcelaine se colle sur l'émail, mais elle ne pénètre pas ; il en résulte que, si l'on met trop d'épaisseur, le fondant que contient la couleur se dilate, se fendille et se

soulève plus ou moins, en emportant avec lui la légère croûte d'émail de la porcelaine. A cela pas de remède, le rebouchage se voit toujours.

La porcelaine ne peut supporter plus d'un demi-millimètre d'épaisseur de couleur.

Grippage.

Le grippage vient toujours du trop d'essence grasse qui fait couler la couleur et la réunit en tapons, mais l'émail que l'on aperçoit entre est absolument intact; on peut, en rebouchant parfaitement les trous, avant de commencer à repeindre, puis en passant une couche de couleur sur le tout, et remettant des ombres, faire qu'après le feu cela ne se voit plus.

Afin de ne pas se laisser entraîner à faire trop gras, il faut souvent regarder de côté, de façon à voir le brillant que donne l'essence et qui doit être cireux et non celui de vernis; il n'y a point d'inconvénient à faire trop maigre, c'est-à-dire à employer trop d'essence de térébenthine maigre, et il y en a à faire trop gras.

Les Carmins pourpre et violet d'or.

Les couleurs étant assez difficiles à employer, je vais donner quelques explications.

Moins on fera subir de cuissons aux carmins, mieux cela vaudra. S'ils sont trop cuits, ils deviennent violets, et, s'ils ne le sont pas assez, rose faux et jaunes ; il ne faut, en conséquence, jamais faire cuire le carmin plus de deux fois.

Si on fait une draperie rose qui nécessite des carmins, il est évident qu'après le feu on aura un affreux ton criard ; n'en plus mettre au second et glacer, soit avec du jaune clair très léger, qui peut être additionné suivant le ton à un peu de brun jaune ; accentuer les ombres avec des gris ou violet de fer, quelquefois un peu de vert. On peut aussi, dans l'ébauche d'une robe rose, ajouter un peu de gris clair et une pointe de jaune à mêler.

Pour faire une draperie cramoisi foncé, on prend du pourpre et du gris foncé ; les ombres s'obtiennent en mettant la couleur un peu plus épaisse. Après le feu, si la draperie sort trop violette, mettre du brun 108 et du gris foncé ; pour les ombres, un peu de noir.

Le violet d'or s'emploie de la même manière et donne des tons plus violets, ce que l'on appelle ton prune.

Ces couleurs sont, plus que les autres, sujettes à

écailles : le violet de fer en est une aussi ; il faut éviter de les mettre trop épaisses.

Manière de faire de belles étoffes noires.

Il y en a deux : la première est bien simple et facile.

Prenez le gris mêlé employé en teinte plate partout ; dans les ombres superposez-les avec du noir, pendant que c'est frais et sans enlever le dessous.

Le deuxième, bien préférable, consiste à prendre du gris foncé, dans lequel on ajoute la moitié de bleu de ciel à peu près ; faire ses ombres avec du noir dans lequel on met un peu de pourpre et de bleu foncé ; ce dernier est extrêmement beau.

Couleurs pour fonds.

Ce sont des couleurs préparées d'une façon spéciale, aussi arrive-t-il que les personnes qui veulent mettre des fonds, soit sur des vases ou des marlits d'assiettes, sont tout étonnées de ne pas obtenir le glacé qu'elles voient chez les décorateurs.

On doit donc demander aux chimistes les couleurs préparées pour fonds, qui contiennent beaucoup de fondants.

Fonds

Pour obtenir un fond de couleur très sombre, on est obligé de mettre deux couches, chose assez difficile. Il faut prendre, avec un large pinceau plat, la couleur bien délayée et contenant beaucoup d'essence de lavande, coucher son fond et le putoiser; se servir du gros putois « *pied de biche* », si on applique sur formes rondes ou marlits d'assiettes, et toujours pendant que c'est frais. On putoise d'abord partout et très vite, puis on reputoise finement et légèrement, autant que le permet l'essence. Après cette opération, on hâle avec l'haleine sur tout ce fond, ce qui fixe la couleur et l'empêche de couler.

Si une couche ne suffit pas, une fois le fond bien sec, avec la paume de la main, arriver à presque polir le fond ; de cette façon, le pinceau glissera dessus, presque avec autant de facilité que sur l'émail, et alors on ne se servira pas de lavande pour cette seconde couche, mais bien d'essence de térébenthine grasse et maigre.

On se procure toutes les couleurs de fonds et autres chez Deplanck-Lavoisier, 34, rue des Vinaigriers.

Porcelaine tendre et peinture sur émail blanc.

La palette de porcelaine tendre et celle de l'émail sont absolument les mêmes, la manière de préparer

les tons identiques; l'on peindra donc sur l'émail blanc, comme je vais l'indiquer, ainsi que sur la porcelaine tendre dite : « *Vieux Sèvres* ».

Jaune clair 20.	Noir d'iridium.	Vert bleu.
Jaune foncé.	Carmin 10 et carmin 20.	Brun 4, et c.
Brun jaune.		Vert chrome.
Rouge.	Pourpre.	Chair (composé avec carmin 20 et jaune clair).
Violet de fer.	Violet d'or.	
Gris clair.	Bleu clair.	
Gris foncé.	Bleu foncé.	

Chez Deplanck-Lavoisier, 34, rue des Vinaigriers.

La porcelaine tendre est d'un émail plus fusible; sa composition est plombifère; il se compose de silice, d'oxyde d'étain et d'oxyde de plomb. C'est l'oxyde d'étain qui donne le ton de blanc, ainsi qu'à toutes les terres émaillées; il peut donc s'appliquer sur les plaques de fer, d'or, de platine, d'argent et de cuivre.

Pour peindre sur cet émail ou porcelaine tendre, on fera un ton de chair avec du jaune 20 et du carmin 20. Si on veut obtenir un ton un peu plus sombre de chair, on peut y ajouter un peu d'ocre (*ou brun jaune*). Le ton des chairs semblera blafard et ne ressemblera en rien à celui de la porcelaine dure; on mettra, pendant que la couleur est encore fraîche, un peu de carmin 20 sur les joues, la bouche et toutes les parties roses, mais c'est alors que l'on ne voit pas ce que l'on emploie. Le carmin étant d'un ton rose grisâtre, on est tout étonné qu'après le feu il devienne d'un ton rouge criard, aussi faut-il agir avec prudence et en mettre très peu.

Les tons sombres des chairs se font avec le ton de chair expliqué plus haut, auquel on ajoute du

brun jaune ou ocre, du violet de fer, et un peu de gris clair. Si le ton des chairs est très foncé, on peut y ajouter du brun 4.

Pour les ombres fortes de la bouche, du nez, etc., on peut employer le violet de fer pur ; mais en mettre très peu, de peur qu'il ne devienne dur au feu. On peut obtenir des tons bruns avec des jaunes et des pourpres, mais il est bien préférable de se servir de ceux faits, qui sont le brun 4 et le 108. Ce dernier ne s'emploiera qu'au dernier feu.

On peut, en émail comme en porcelaine tendre, obtenir presque le vermillon de la peinture à l'huile. Voici la manière :

Mettez une couche de jaune d'argent ; lorsqu'elle sera bien sèche, vous en mettrez une de carmin 20. Vous ferez cuire. Au deuxième feu, autre couche de carmin, les ombres avec le brun 4 et le pourpre ; enfin, au troisième feu, du rouge de fer et des ombres rouge de fer, en y ajoutant du noir.

Pour les demi-teintes des chairs, on peut employer du bleu ciel et du vert bleu.

Absolument comme pour la porcelaine dure, les bleus et les verts deviennent criards ; il faut ajouter soit un peu de pourpre, soit un peu de gris, selon le ton que l'on veut obtenir.

Toutes les couleurs se mélangent entre elles ; il suffit de faire quelques échantillons de ces mélanges, comme je l'indique, afin de pouvoir doser chaque couleur.

La porcelaine tendre subit un feu infiniment moins fort que la pâte dure ; pour la première, on arrive au rouge blanc, pour la seconde au rouge

cerise. La cuisson de cette dernière a lieu dans un moufle.

<small>Pour cuisson et décoration — chez MM. Bigot et Bouzou, décorateurs, 10, rue Oberkampf. Magasin de porcelaines décorées, porcelaines dures et tendres montées bronze, services de table, etc. Porcelaines genre Sèvres bleu foncé.</small>

L'émail se cuit, soit à feu découvert, c'est-à-dire dans un petit four chauffé au charbon de bois ou de coke, soit au gaz.

On place la plaque d'émail sur une autre plaque de terre réfractaire, en ayant soin de le faire sécher devant le four avant de l'y introduire; on ne devra pas s'étonner de voir l'émail devenir absolument noir, lorsqu'il commence à sécher. On ne le met au feu que lorsqu'il a repris son ton naturel, c'est-à-dire lorsqu'il est redevenu ce qu'il était avant.

Toujours éviter la poussière, parce que cette dernière fait former des bouillons sous la couleur.

Lorsque l'émail est au feu, ne pas le quitter des yeux un instant; la plaque de terre posée sur les charbons, sur laquelle l'émail repose, doit se tourner à l'aide d'une longue pince, afin que l'émail cuise également partout. On reconnaît que l'émail est cuit, lorsqu'il devient brillant, comme s'il était enduit d'une couche de vernis. Une fois retiré du feu et refroidi, on se rend compte de l'effet de la cuisson, et si elle n'est pas assez forte, on peut le remettre au feu, sans autre préparation.

Il est facile de se procurer un petit four à très peu de frais, qui se place soit sur un fourneau de cuisine ou dans une cheminée, posé sur quelques briques, et on a l'agrément de faire cuire soi-même.

<small>M. Alix, 20, rue Hérold.</small>

Émaux dits Limousins.

Ici ce n'est plus de la peinture, c'est de l'émail en pâte qu'on emploie, c'est donc un bas-relief plutôt que de la peinture.

En général, on se sert d'une plaque en cuivre, bien préparée, sur laquelle on met un émail quel qu'il soit, foncé ou clair, avant les appositions d'émaux blancs et translucides.

Tout le monde connaît les splendides émaux de Léonard Limousin et de très beaux du musée du Louvre, du musée de Cluny, ainsi que les merveilleux spécimens que possède la famille de Rothschild.

La couche d'émail se met indifféremment sur or, argent, platine et cuivre. Ce dernier est plus généralement employé, par la modicité de son prix, d'abord, et aussi parce que son ton rouge est très beau, bien préférable, pour moi, à l'argent et au platine, surtout pour les bruns et les bleus.

Il faut éviter de toucher les plaques avec les doigts ; si on a les mains chaudes et humides, on les oxyde, et au feu seulement les taches peuvent disparaître. On sait combien il est dangereux de faire cuire souvent l'émail, surtout quand il est de grande dimension, d'autant qu'il gauchie, qu'il se fend quelquefois, ou que le blanc rentre ; il se peut même qu'au lieu de glacer, il devienne grumeleux.

On aura donc tous les soins possibles, et on ne

touchera pas davantage, avec les mains, les émaux finis que ceux non achevés, en raison de ce que je viens d'expliquer.

On fixe sur un carton ou une planchette la plaque d'émail, puis on décalque les dessins, en se servant de papier couvert de sanguine, qu'on aura le soin d'essuyer, afin qu'il ne dépose pas une poudre rouge qui nuirait à la réussite du blanc. C'est avec une pointe, et sans trop appuyer, que l'on décalque.

Préparation du Blanc et nature des pinceaux.

Ce blanc est donc de l'émail qu'il ne faut pas broyer trop fin ; il suffit d'en prendre un peu, plein un dé à coudre, par exemple, selon ce que l'on veut faire, puis ajouter de l'essence d'aspic (1), de chez Durosier, pharmacien, place Médicis, à Paris.

Broyer ce blanc avec une molette de verre bien propre, jusqu'à ce qu'il devienne comme une crème un peu liquide. (*on peut y ajouter, pour en faciliter l'emploi, une très large quantité d'aspic grasse, soit en mettant le flacon débouché près du feu, soit qu'elle ait vieilli par le temps*).

Avec un pinceau de martre, assez long et très fin, dont on aura dû enlever une grande quantité de

1. On entend par essence d'aspic, une essence faite, non avec la lavande de nos pays, mais avec une lavande de grande dimension, originaire d'Algérie, et dans laquelle se cache le serpent appelé « aspic ».

poils, parce qu'étant chargé de blanc, il augmente beaucoup de volume (comme on le voit ce n'est pas de la peinture); on prend une goutte de cet émail liquide, et on procède ainsi, en commençant par les grandes lumières qui forment les épaisseurs : on traîne son pinceau dont l'inclinaison doit être presque verticale; puis, avec une aiguille emmanchée dans du bois, on dégrade et on étend l'émail. Ce travail est d'une grande difficulté; car on fait un bas-relief, dont les ombres s'obtiennent par le fond même, cela avec de l'émail liquide qui sèche très rapidement et, par conséquent, ne donne que très peu de temps pour le modelé. Aussitôt que l'essence sèche, on ne peut plus se servir de l'aiguille qui ferait des raies.

Alors, plus que jamais, le dessin est indispensable. Le blanc, pour être beau, et surtout si on peint sur une grande plaque, ne doit pas subir plus de trois feux.

Il est nécessaire de n'entreprendre que ce que l'on est susceptible de faire sans se déranger; on ne peut revenir, lorsque l'essence et le blanc sont secs; or, trois feux pour modeler, soit un corps entier, soit une draperie, font une difficulté immense; étant donné qu'il n'y a pas de retouches avec couleur.

Il est bien évident que repeignant le blanc à un feu de peinture, avec le noir d'iridium, les difficultés sont levées, puisqu'on fait de la peinture et toujours du petit pointillé.

L'émail doit être fait, modelé dans la pâte et sans retouche. Après le troisième feu, il n'y a pas d'inconvénient à prendre un peu de noir d'iridium pour accentuer quelquefois le coin d'un œil, la bouche,

mais pas de retouches importantes et surtout pas de pointillé. On met aussi les ors en coquille, en même temps, et on fait cuire. Voici de l'art et du grand art, lorsqu'il est fait comme je l'indique ici.

Rien n'est beau comme l'émail purement et simplement en grisaille; mais les ombres et les demi-teintes s'obtenant par le fond même de l'émail, on doit comprendre aisément la difficulté de cet art.

Une grisaille avec fond d'or léger, en laissant apercevoir légèrement les tons profonds et bruns, est d'un effet splendide, incrustée dans des meubles de bois sombre.

Emaux à paillons recouverts d'émaux translucides.

Les paillons se posent de la manière suivante :

Après avoir décalqué le dessin, si on veut faire une draperie pourpre, sur une planche de bois bien rabotée et polie, on pose une feuille d'or métallique d'une certaine épaisseur et spéciale pour l'émail, que l'on couvre du calque de la draperie, afin de pouvoir, avec un outil, en découper exactement le dessin.

C'est extrêmement long à faire, car il ne faut pas croire qu'il suffise de découper exactement le dessin d'une robe et de la coller sur l'émail. Il faut que cette draperie soit formée par la réunion de petits morceaux d'or juxtaposés d'une dimension de un

centimètre et demi, sans quoi, au feu, ils se soulèveraient.

On fait adhérer les feuilles d'or à l'émail avec de la gomme adragante fondue dans de l'eau ; on fixe avec cela les paillons d'or, d'argent, de platine, etc...

Après chaque petit morceau de métal posé, il faut avoir du papier de soie, le poser dessus et frotter avec le doigt, afin que toute la gomme soit absorbée par le papier et qu'il ne reste plus que la quantité nécessaire pour fixer le métal à l'émail et faire cuire.

Ce premier travail fait, on prend, soit du noir d'iridium seul, soit du noir mélangé de pourpre anglais ou de violet d'or, avec lesquels on fait les ombres. On emploie cette couleur avec de l'essence grasse et de l'essence de lavande.

Il faut avoir soin de ne pas couvrir les lumières, sans quoi on n'obtiendrait plus de transparence.

On peut indifféremment ombrer l'argent, le platine, l'or ou le cuivre, de la manière dont je viens de l'indiquer, et mettre dessus les émaux translucides[1], quelle qu'en soit la couleur ; mais aussitôt après l'ombre des paillons, faire passer au feu, avant de mettre les émaux translucides.

Un paillon d'or, ombré de noir d'iridium, peut se

1. Les émaux translucides sont absolument difficiles à poser ; il faut être émailleur, puis avoir tous les outils nécessaires, tels que mortiers, en agathe, marbre, spatules, etc. Les émaux doivent se piler dans les mortiers, se laver à l'eau seconde, avant de les poser sur l'émail et à la spatule. Puis avec un morceau de coton très spongieux le poser sur cet émail, afin qu'il adhère et qu'il ne contienne plus d'eau. Il faut plusieurs couches de ces émaux souvent, avant d'en obtenir une bien unie. Aussi, je le répète, c'est l'affaire de celui qui fait la plaque, car la même opération a été faite pour recouvrir la feuille de cuivre rouge d'émail noir ou brun. M. Alix, 20, rue Hérold, se charge de faire ce travail.

recouvrir de fondant pur et simple. Pour obtenir une draperie pourpre, mettre l'émail translucide coloré sur le paillon ; on obtient aussi de très jolis effets en recouvrant l'émail blanc d'émail translucide coloré. L'émail peut avoir des draperies sur paillons colorés ou couverts seulement de fondant, et des émaux translucides sur blancs. La coloration doit se faire en même temps, aussi bien pour les blancs que pour les paillons.

Après ce feu, on peut rehausser de blancs certaines draperies restées obscures, mais éviter cela.

Les chairs ne peuvent rester en grisaille, les draperies étant en couleur ; on les fait toujours en émail blanc pur, et après le travail complètement terminé de la coloration des paillons. Si donc on peut arriver à faire ses chairs en deux feux, c'est préférable, en raison de la quantité de fois qu'il faut qu'elle y passe ; alors, au troisième feu, plus léger pour fixer les ors en coquille qui s'emploient avec de l'eau comme réhaut. Les chairs se colorent tout simplement par une petite teinte de rouge de fer de la palette d'émail et de porcelaine pâte tendre. Il faut mettre le ton rouge plus fort, car il tombe de moitié au feu.

Dans le cas où l'on aurait besoin de faire une petite retouche, comme je l'ai expliqué pour le blanc, dans les yeux, le nez, et la bouche, prendre un peu de violet de fer.

Pour retoucher la grisaille, lorsque l'on sera obligé de le faire, jusqu'à ce que l'on puisse dessiner et modeler assez vite et bien, on mélangera au noir d'iridium un peu de bleu.

Emaux gravés et émaux putoisés.

On prend de l'or en godet, or vert et or jaune, le platine également en godet; après avoir décalqué son dessin sur l'émail, dans les lumières ; il s'emploie plus épais, mais il en faut un peu partout, même dans les ombres ; — on l'emploie à l'eau.

Il arrive quelquefois que l'or ne veut pas prendre, parce que l'émail est gras ; dans ce cas, au moyen d'esprit-de-vin très pur et d'un chiffon très fin, on le dégraisse ; il se produit souvent un voile causé par ce nettoyage ; ne pas s'en inquiéter, cette légère oxydation disparaît au feu, et le tout vient parfaitement bien.

L'or sèche presque instantanément; à l'aide d'une pointe, plus ou moins grosse, suivant le travail que l'on veut faire (voire même une lancette), on hache très fin, et l'on fait le travail du graveur; on coupe, on taille dans tous les sens, jusqu'à ce que l'on ait parfaitement modelé, puis on fait cuire, une fois seulement.

Les fonds doivent être faits en or en poudre, que l'on délaye avec de l'essence de térébenthine grasse et maigre, puis on putoise. Employer très peu d'or.

Le platine s'emploie aussi en poudre et à l'essence. On peut, quand on fait les émaux gravés, varier les tons d'or et quelquefois employer le platine.

En général le fond des émaux n'est autre chose

que de l'or, de l'argent, de l'acier, de l'étain, du plomb, du fer, du cuivre, de l'oxyde de cobalt, de la soude, de la litharge ou oxyde de plomb, employé dans beaucoup de poteries ; c'est ce qui donne le ton du bronze.

L'arsenic, l'acide stanique, sont employés pour les émaux opaques ; on peut faire des émaux ou plutôt on peut peindre avec de l'or en poudre délayé avec de l'essence grasse et de l'essence de térébenthine, mais je n'aime pas cette dernière manière.

Peinture sur porcelaine biscuite.

Les couleurs sont tout à fait les mêmes que pour la porcelaine dure ordinaire ; les couleurs contenant du fondant deviennent, au feu, brillantes dans toutes les épaisseurs, tandis que toutes les lumières et demi-teintes restent mates. Afin d'éviter cela et de produire l'effet mat de la fresque, on ajoute, à toutes les couleurs sans exception, une partie de kaolin (*pâte de porcelaine*), dans la proportion de 1/5.

On peut tirer un parti avantageux de cette peinture, qui produit l'effet d'une jolie tapisserie et peut alors se mettre en face de la lumière sans avoir les inconvénients de brillant que donnent les vernis.

Toutes les couleurs se ternissent un peu au feu, mais il en résulte une harmonie qui ne manque pas de charme.

Faïence en terre grand feu émaillée sur émail cuit

Il ne faut pas chercher à donner à de la faïence des tons de chair comme dans la peinture, ni non plus imiter la porcelaine. La faïence a son genre et sa beauté qui lui sont particuliers ; laissez le dessin cerné de manganèse, ton violâtre, qui, uni aux autres couleurs s'harmonise parfaitement.

La palette n'est pas aussi riche que celle de la porcelaine ; il n'y a pas de rouges, ou, du moins, ils sont mauvais ; ils ne glacent pas et souvent disparaissent complètement au feu. La seule manière de les obtenir (*à peu près*) est, comme je l'ai expliqué pour la pâte tendre, avec du jaune et du carmin mais souvent le dernier est dévoré par le feu.

On peut aussi, avec le manganèse rose et le jaune, obtenir un ton chair, mais tout cela n'est qu'imparfaitement, au point de vue du ton juste ; la palette se compose ainsi qu'il suit :

Jaune clair.	Gris clair.	Vert émeraude.
Jaune d'urane.	Gris foncé.	Pourpre.
Jaune foncé.	Noir.	Manganèse clair.
Brun jaune.	Bleu ciel.	Manganèse foncé.
Brun clair.	Bleu foncé.	
Brun foncé.	Bleu indigo.	

Chez Deplanck-Lavoisier, 34, rue des Vinaigriers.

Le manganèse foncé, comme, du reste, les bleus et les gris, doit être mélangé de la moitié de clair ; il faudra alors avoir toutes les couleurs telles que je les indique comme palette, puis, à côté des

Cuisson et décoration chez MM. Bigot et Bouzou, 10, rue Oberkampf.

couleurs, faire le mélange brun clair et brun foncé, mêlés de moitié, les gris, les bleus et les manganèses également.

Après avoir décalqué son dessin sur la faïence, prendre du manganèse mêlé pour tracer son sujet, et, lorsque le trait sera sec, commencer les chairs qui devront presque uniformément être ombrées avec le manganèse et quelquefois être glacées de brun dans les ombres.

Les bleus deviennent très violents après le feu; les jaunes et les verts ont les mêmes inconvénients; il faut alors s'en méfier en en mettant moins épais. Les camaïeux bleus ou manganèses seront faits dans les lumières, avec les couleurs claires, et les ombres avec les couleurs claires mêlées par moitié de foncées.

Faïence sous-couverte ou émail cru.

La terre, comme on le sait, est jaune ou rougeâtre, recouverte d'un émail dont nous avons parlé plus haut, à base de plomb. Cet émail, non cuit n'adhère pas à la terre, il est simplement dessus et si peu fixe qu'on peut l'enlever avec les doigts.

Avant de commencer, on prend une éponge mouillée d'eau et on tapote sur l'émail, afin de le rendre un peu plus solide. On doit avoir un calque piqué, parce que la pointe entrerait dans l'émail; puis, avec de la poudre de charbon très fine, dans

un petit linge très fin aussi, on tamponne son dessin, qui se décalque parfaitement sur l'émail.

Pour faire des camaïeux, on prendra la couleur claire pour les lumières et celle foncée pour les ombres. Ici la couleur ne doit pas être employée à l'essence, mais bien avec de l'eau. On peut y ajouter, pour faciliter l'emploi, un peu de gomme adragante ou un peu de glycérine.

Dans le cas où on se serait trompé et où on voudrait enlever un peu de couleur, à l'aide d'un petit scalpel enlever une très légère couche de l'émail, en très petite quantité, car alors celle qui resterait ne serait plus suffisante pour recouvrir la terre, et le rouge reparaîtrait au travers.

Il faut éviter de mettre les doigts sur cet émail, sans quoi il arrive que le peu de graisse que l'on y aurait déposé le ferait se séparer complètement de la terre, ce qui occasionnerait des trous et des taches irréparables.

Toutes les couleurs peuvent s'employer sous-couvertes, mais cette dernière est assez difficile à réussir; il faut une grande habileté et une adresse qui ne s'acquièrent que par la pratique.

TABLE DES MATIÈRES

	Pages.
Pâte dure et pâte tendre.	5
Outillage.	6
Objets nécessaires à l'application du dessin sur la porcelaine.	7
Couleurs à employer	8
Broyage des couleurs.	9
Préparation de la palette.	10
Couleurs fusibles.	11
Mélanges pour les tons de chair	13
Enlevage.	16
Qualité la de porcelaine, manière de la connaître. — Enlevage à la laque. — Réserves sur draperies et fonds. — Écaillage et grippage.	17
Les carmins pourpre et violet d'or.	20
Manière de faire de belles étoffes noires. — Couleurs pour fonds.	21
Fonds.	22
Emaux dits Limousins	26
Préparation du blanc et nature des pinceaux.	27
Emaux à paillons recouverts d'émaux translucides.	29
Emaux gravés et émaux putoisés.	32
Peinture sur porcelaine biscuite.	33
Faïence en terre grand feu émaillée. — Émail cuit.	34
Faïence sous-couverte ou émail cru.	35

Imp. de la Soc. de Typ. - NOIZETTE, 8, r. Campagne-Première. Paris

www.ingramcontent.com/pod-product-compliance
Lightning Source LLC
Chambersburg PA
CBHW030122230526
45469CB00005B/1760